KB066942

따을윤호삼 쓴

한글홀림

㈜이화문화출판사

█인 사 말

"호랑이는 죽어서 가죽을 남기고 사람은 죽어서 이름을 남긴다."

초등학교 4학년 담임선생님께서 이 말씀을 여러 번 하셨습니다. 이 말씀을 들은 이후 저와 같이 재주 없는 사람은 무엇으로 이름을 남길까를 고민하지 않을 수 없었습니다.

그렇게 미래를 놓고 고민하던 저는 한글서예를 택하게 되었습니다. 한글서예를 잘 하시는 선생님이 계셨기 때문입니다. 그 선생님은 저에게 한글서예의 기초를 가르쳐 주셨고, 그 가르침에 힘입어 한글서예에 입문한 저는 오늘까지 한글서예에 전념하고 있습니다.

그동안 한글서예를 연습하느라 손가락이 삐뚤어지고 아파서 잠을 못 이룰 때도 많았습니다. 때로는 거대한 파도가 몰려오는 것처럼, 때로는 칠흑같이 어두운 터널에 들어선 것처럼 어렵고 힘들었던 시간들도 있었습니다.

이러한 어려움을 겪고 나니 어느새 인생의 황혼기에 들어서게 되었습니다. 이에 후학들을 위해 무엇을 해야 할 것인가 골몰하다가 한글서예를 위한 교본 출간이 그것이라는 결론에 이르게 되었습니다. 이 목표를 이루기 위해 열심히 자료를 준비하고 다듬어 2001년에 한글정자 교본을 출간한 데 이어 이번에 한글흘림 교본을 마침내 출간하게 되었습니다.

이 교본은 저의 칠십 평생 연찬한 노력의 결과이지만 부족한 부분은 제현들의 질정을 겸허히 받아들여 보완할 것입니다. 아울러 이 교본이 한글서예를 공부하는 분들에게 조금이나마 도움이 된다면 큰 보람을 느끼겠습니다.

2015년 4월

대울 윤 호 삼

▌추 천 사

　대울 윤호삼 선생의 한글 서예 교본에 글을 쓴다는 것이 제게는 꿈만 같습니다. 기쁨과 고마움, 그리고 자랑스러움과 송구함이 어우러져 갈피를 잡을 수가 없습니다.

　저와 대울과의 인연은 지금부터 사십 여 년 전 대울이 까까머리 고등학교 학생이요 저는 군대를 막 제대하고 교단에 선 팔팔한 청년 교사시절로 거슬러 올라갑니다. 저는 국어선생으로 시간마다 한글의 우수성과 아름다움을 강조하였습니다. 그리고 이 한글을 더욱 곱게 키우고 지키는 방법 가운데에는 그것을 예술적으로 승화시키는 서예(書藝)가 있다고 힘주어 말하였습니다.

　그런데 어느 날 대울은 저를 찾아 와 자기가 재주는 없지만 끈질긴 노력은 자신이 있다 하면서 그동안 한글 서예에 깊은 관심을 갖고 붓놀림을 계속해 왔다는 이야기를 하였습니다. 저는 그때에 무어라고 격려의 말을 했는지 기억에 없습니다. 그러나 그 때부터 사십 여 년 간 해가 바뀌면 안부 소식을 전하고 몇 해에 한 번씩 만날 적이면 소주잔을 기울이며 한글 서예를 말하였습니다.

　그러더니 지난 2001년에는 바른 글씨체의 한글 서예 교본 한 권을 보내왔습니다. 대울을 본 듯 소중하게 받아서 펼쳐보며 어느 날엔가 흘림체 교본도 받아보겠거니 하는 기대를 가지고 있었습니다. 과연 저의 기대가 헛되지 않았습니다. 금년 정초에 새배 차 찾아왔을 때 대울은 평생을 갈고 다듬은 이 책 〈한글 흘림〉의 원고본을 내놓는 것이었습니다. 저는 뛸듯이 기뻤습니다. 그래서 저는 제 처지를 돌아보지도 않고 옛날 사제의 인연을 기대어 이 추천의 글을 씁니다.

　우리나라의 모든 어린이들, 그리고 한글을 사랑하는 세상의 모든 사람들이 대울의 이 〈한글 흘림〉교본을 통하여 붓글씨뿐만 아니라 인품과 덕성을 키우며 우리나라의 서예문화를 온 세계에 널리 퍼뜨리기를 기원하며 마지않습니다.

2015년 개나리 진달래가 만발할 4월

서울대 명예교수 심 재 기 (沈在箕) 씀

〈일러두기〉

■ 기존 서예 교본은 책 한권에 정자 흘림 판본체 고문까지 수록하여 초보자가 배우기엔 문장이 적어 불편한 점이 많았는데 본 교본은 흘림체로 많은 분량으로 수록하였다.

■ 제2장 글씨쓰는 요령에서는 윗칸만 먼저 연습한다. 자음의 각 모양대로 휜선으로 붓의 흔적을 표시하였다. (p.22)

■ 처음 궁체가 쓰여졌을 때는 글씨의 짜임새도 없이, 받침이 있건 없건 길쭉하게만 썼는데 근래에 와서는 짜임새 있게 쓰여지고 있다. 본 교본은 현대 한글 흘림체를 짜임새 있게 쓰는 요령을 설명하였다. (p.159)

■ 오랫동안 서예를 하면서 터득한 중요한 부분 5가지를 첫번째로 명시 하였으며 복잡한 글자 쓰는 변화를 도표로 설명하였고, 작품을 만들 때 횡간과 종간이 넓이, 낙관쓰는 요령, 기선 맞추기, 띄어쓰기 등 알아야 할 몇가지와 작품에 例문을 들어 글자 크기를 cm표시 하였으니 참고하기 바란다. (p.10, 제4장 작품실습, 제5장 궁체의 요점)

2015. 4.

대울 윤 호 삼

목 차

제1장 지켜야 할 5가지

① 나란히 쓴다 ··· 10
② 간격을 같게한다 ··· 12
③ 안정되게 쓴다 ·· 14
④ 옆으로 넓은 글자 쓰기 ··· 16
⑤ 받침 있을 때의 글자 쓰기 ··· 18

제2장 글씨쓰는 요령 ··· 21

제3장 문장쓰기 ··· 41

제4장 작품실습

◆ 왜 서예는 화선지에 쓰는가? ····································· 128
◆ 글씨는 中鋒으로 쓸 것 ··· 128

제5장 宮體의 요점

◆ 기선 하나로 쓸 것 ·· 152
◆ 字間 띄어쓰기 ·· 153
◆ 낙관쓰기 ··· 155
◆ 흘림글씨에 들어가기 앞서 ·· 156
◆ 옛날 궁체 글씨와 현대 궁체 글씨 비교 분석 ··············· 157
◆ 궁체 글씨와 판본체 글씨 ·· 158
◆ 서예글씨와 간판글씨 ·· 158
◆ 고른 글씨를 쓰려면 공간이 같아야 한다. ···················· 159

제6장 모음글씨와 복잡한 글씨 ··························· 161

제 1 장
지켜야 할 5가지

〈글씨를 잘쓸 수 있는 5가지 비결〉

1. 나란히 쓴다

글씨의 종류에는 펜글씨, 간판글씨, 컴퓨터글씨, 붓글씨 등 많은 글씨가 있는데 그중에 잘 쓴 글씨의 특징은 **나란히** 하는 것이다. **글씨를 잘 쓰려면 제일 먼저 나란히 써야 한다.**

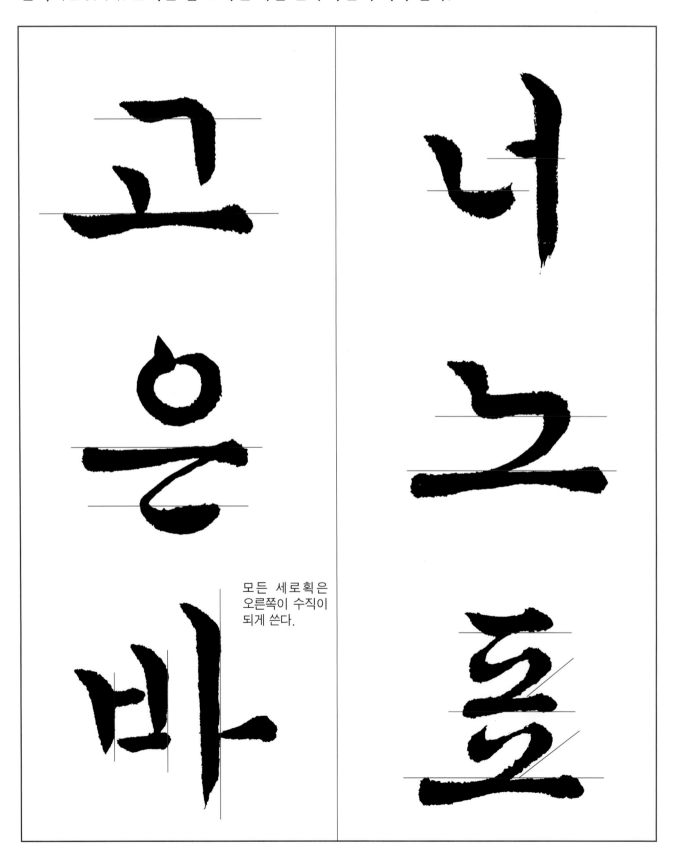

모든 세로획은
오른쪽이 수직이
되게 쓴다.

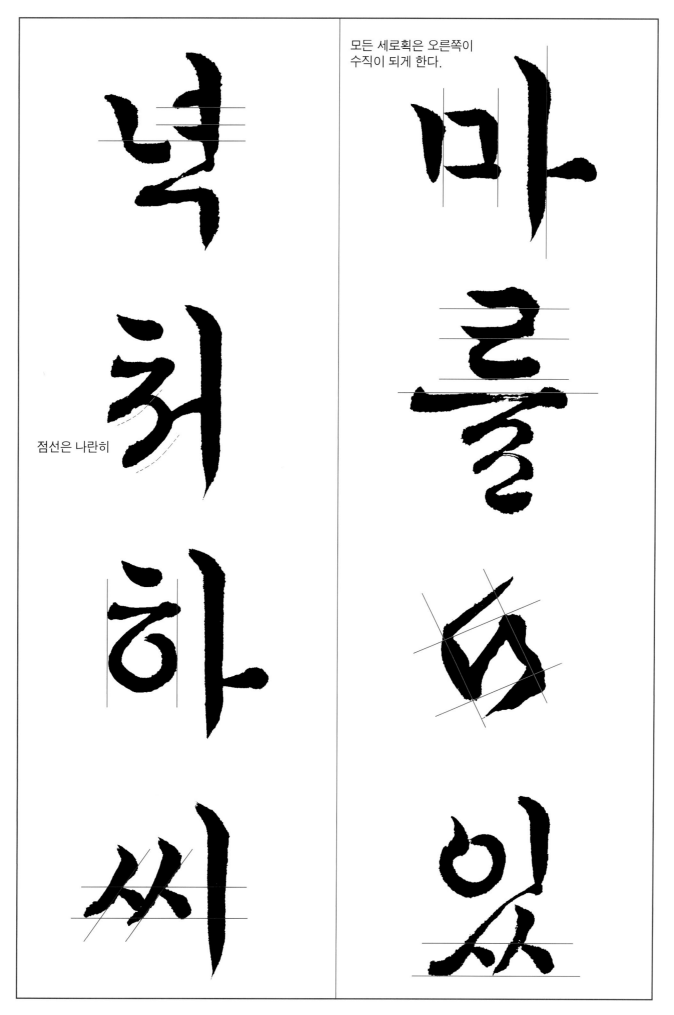

모든 세로획은 오른쪽이
수직이 되게 한다.

점선은 나란히

2. 간격을 같게한다.

잘 쓴 글씨의 두번째 특징은 **간격을 같게** 하는 것이다.

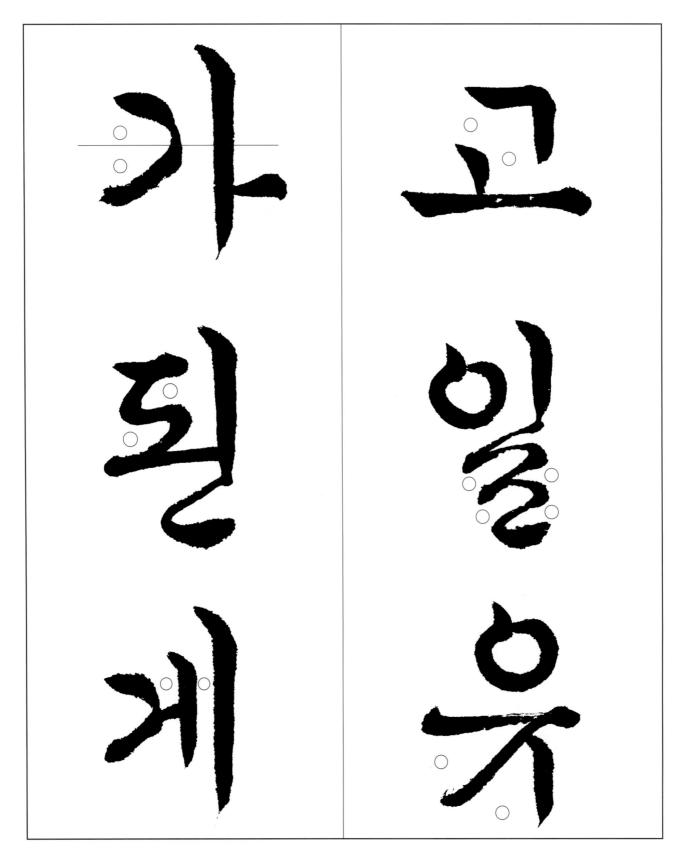

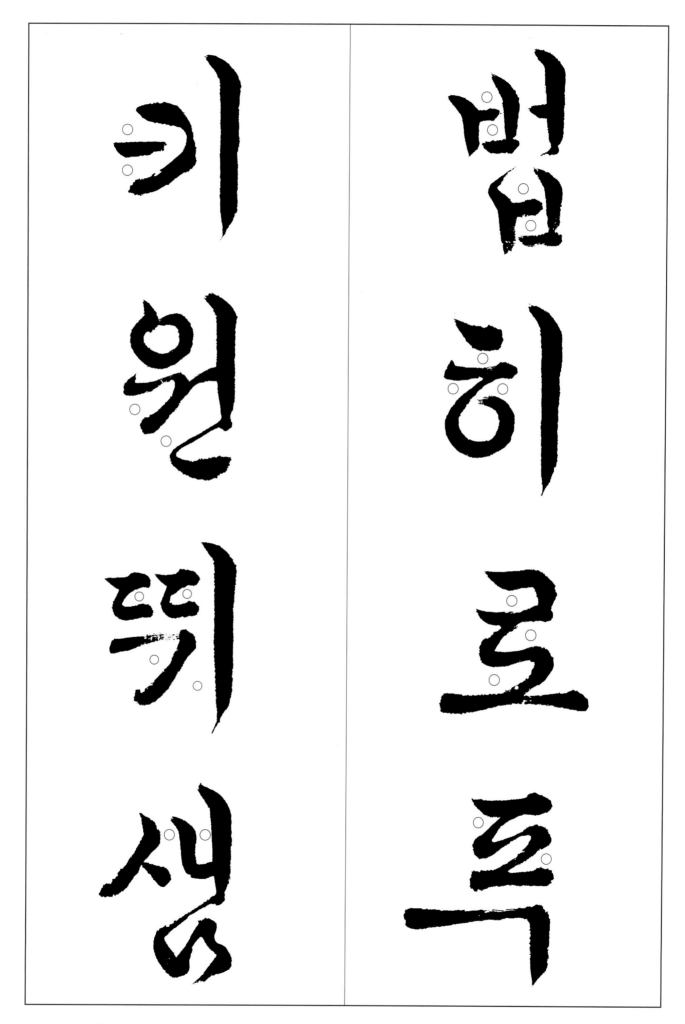

법히로득

기원뛰생

3. 안정되게 쓴다.

上 · 下 · 左 · 右 크기, 굵기를 같게 한다.

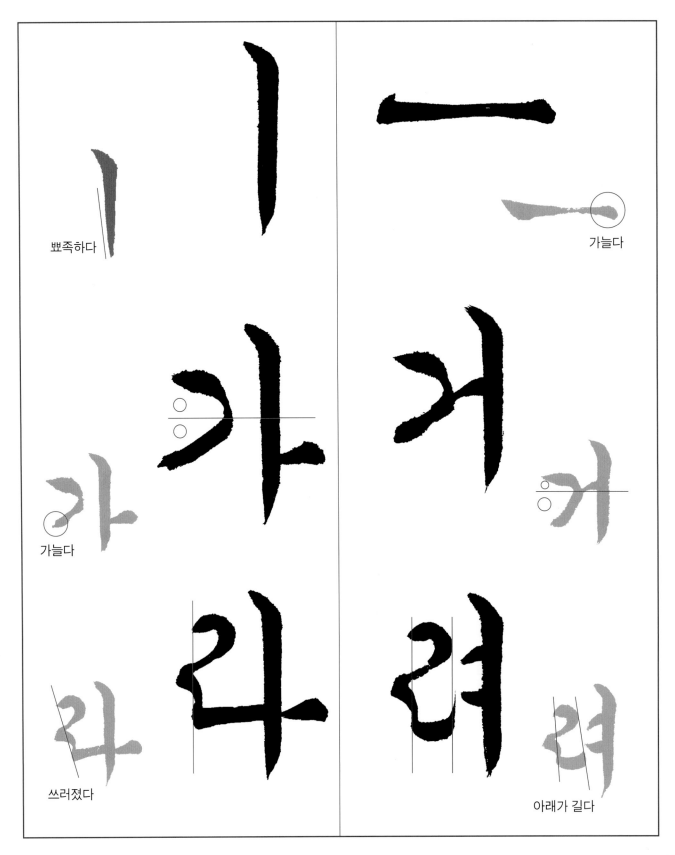

뽀족하다

가늘다

가늘다

가늘다

쓰러졌다

아래가 길다

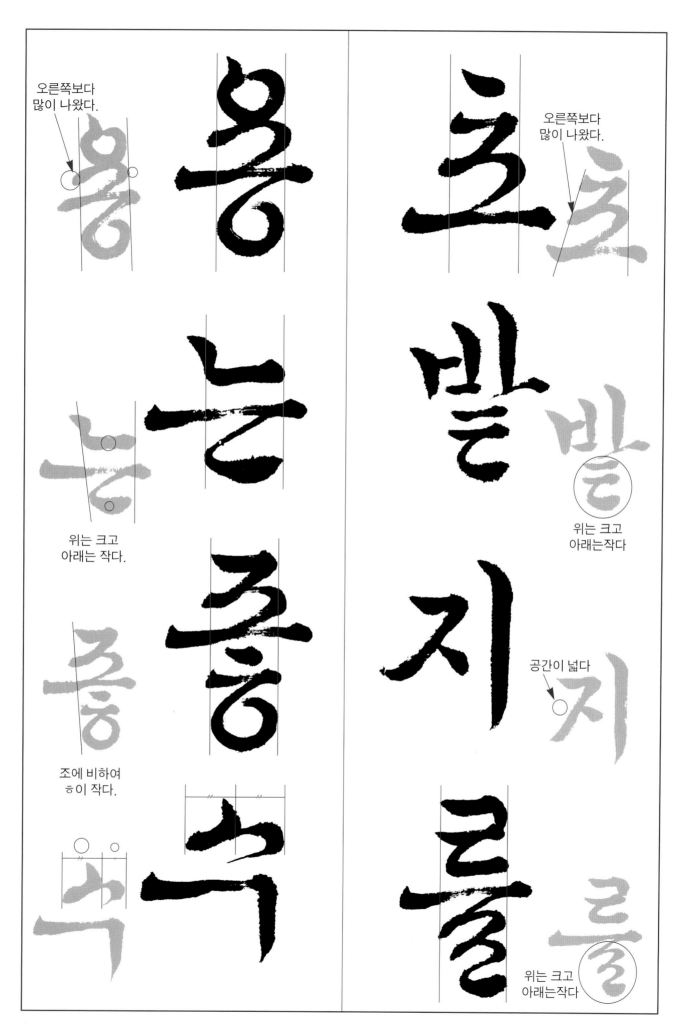

오른쪽보다
많이 나왔다.

위는 크고
아래는 작다.

조에 비하여
ㅎ이 작다.

오른쪽보다
많이 나왔다.

위는 크고
아래는작다

공간이 넓다

위는 크고
아래는작다

4. 옆으로 넓은 글자 쓰기

옆으로 넓은 자는 **작게, 가늘게, 좁게 쓰며 기선 밖으로 나오게 쓴다.**(제5장 복잡한 글씨 참조)

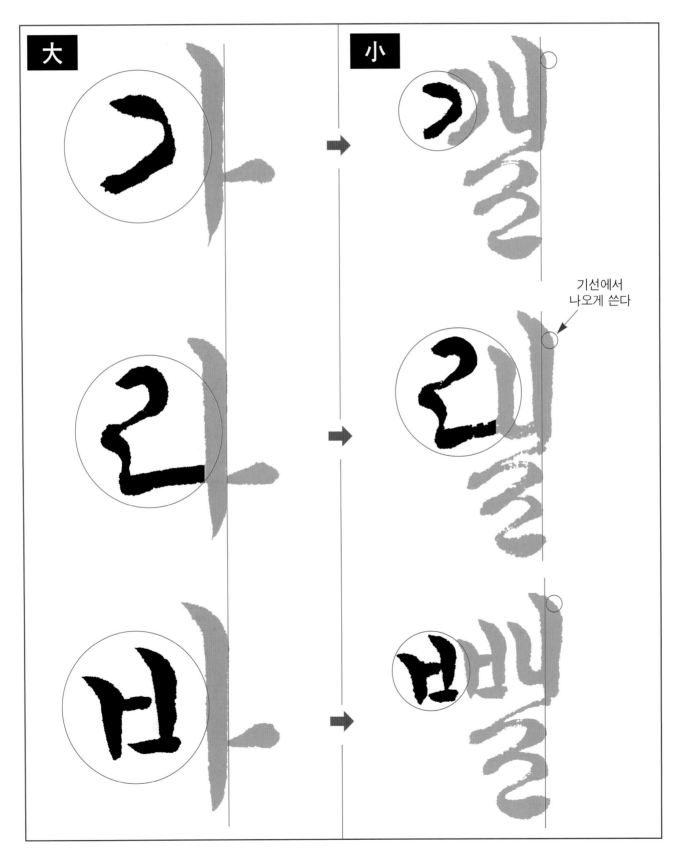

기선에서
나오게 쓴다

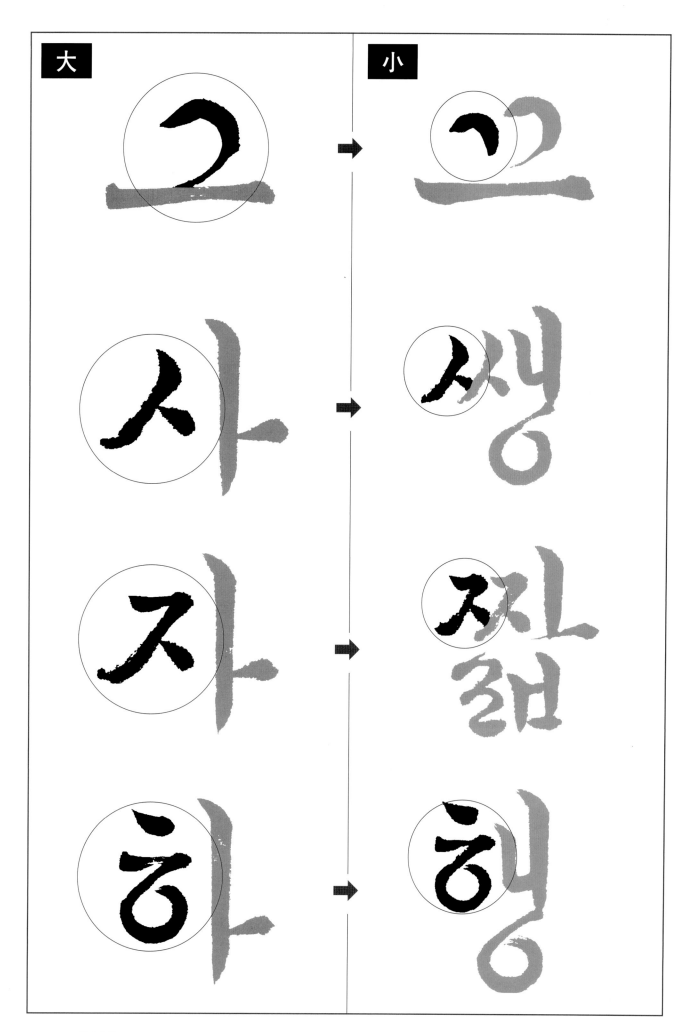

5. 받침 있을 때의 글자 쓰기

받침 있는 자는 **가늘게**, 작게, 좁게쓰며, 점선과 같이 위로 올려 쓴다.

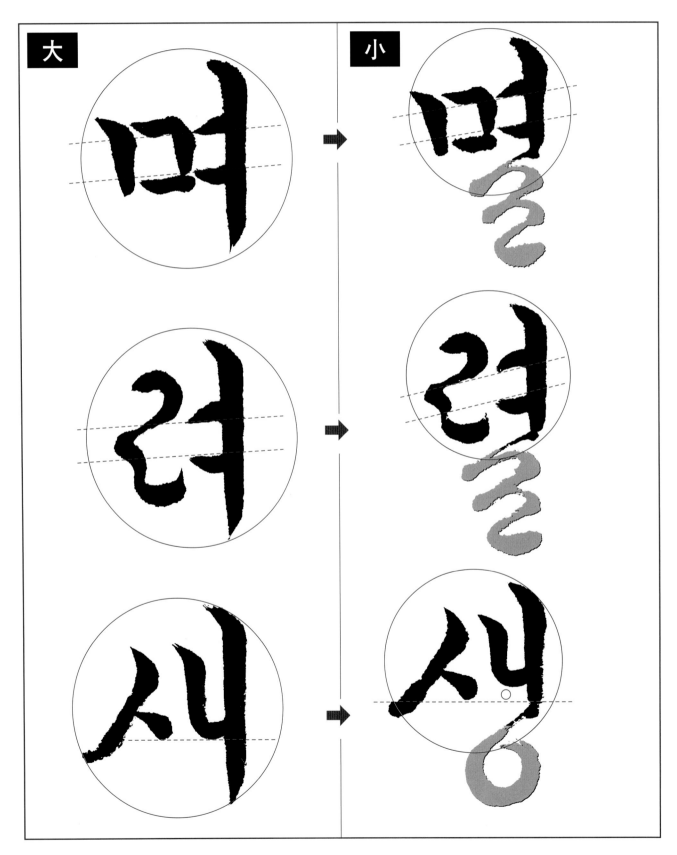

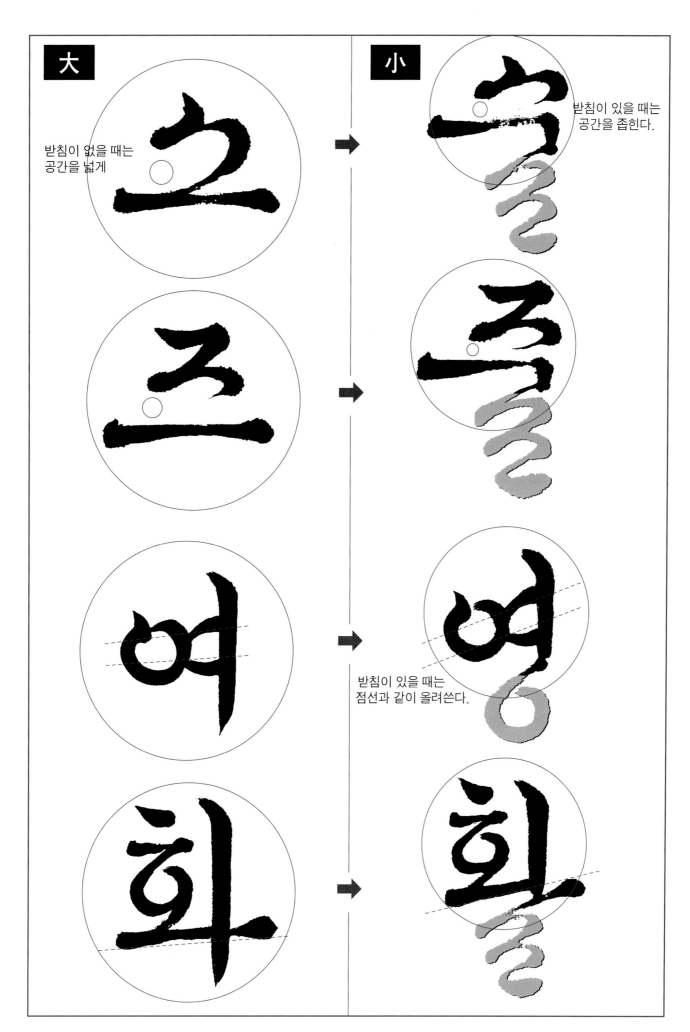

大

小

받침이 없을 때는
공간을 넓게

받침이 있을 때는
공간을 좁힌다.

받침이 있을 때는
점선과 같이 올려쓴다.

받침이 있을 때는
공간을 좁힌다.

제 2 장

글씨쓰는 요령

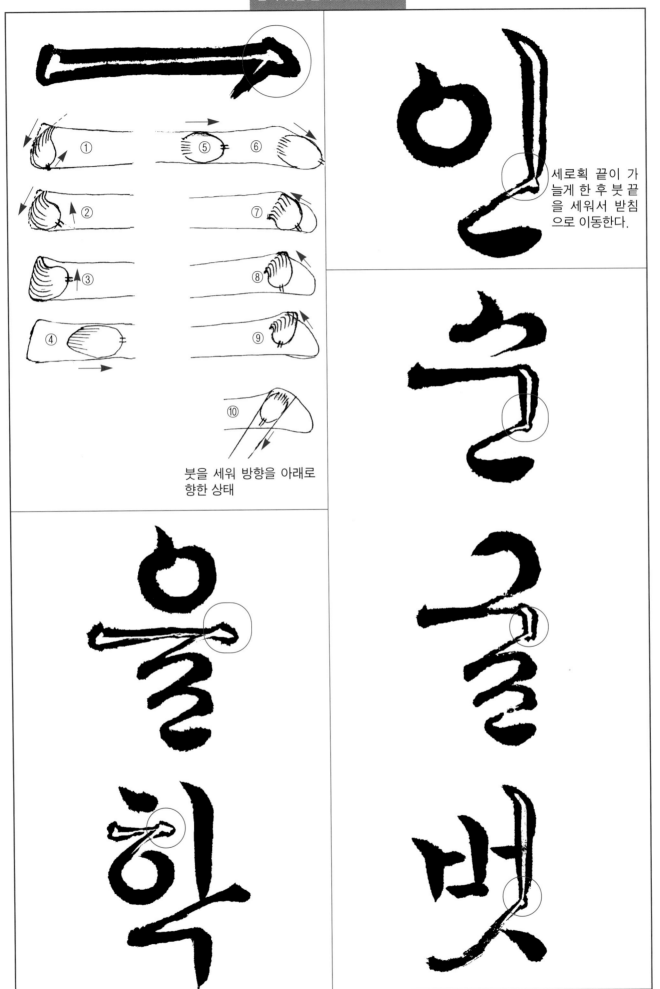

① ② ③ ④ ⑤ ⑥ ⑦ ⑧ ⑨ ⑩

붓을 세워 방향을 아래로
향한 상태

세로획 끝이 가
늘게 한 후 붓 끝
을 세워서 받침
으로 이동한다.

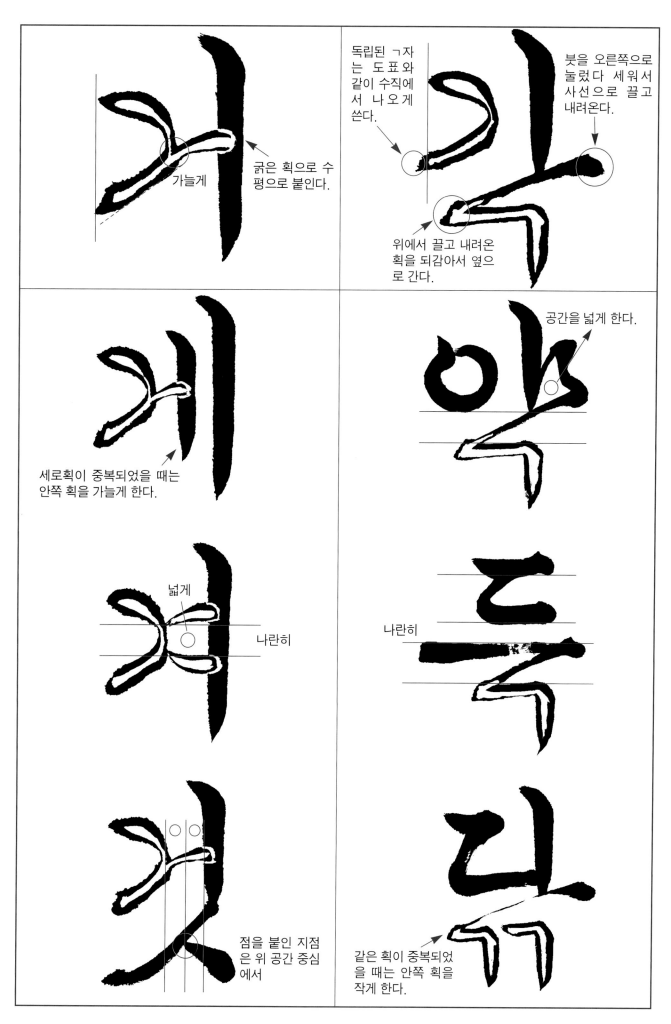

독립된 ㄱ자
는 도표와
같이 수직에
서 나오게
쓴다.

붓을 오른쪽으로
눌렀다 세워서
사선으로 끌고
내려온다.

굵은 획으로 수
평으로 붙인다.

가늘게

위에서 끌고 내려온
획을 되감아서 옆으
로 간다.

공간을 넓게 한다.

세로획이 중복되었을 때는
안쪽 획을 가늘게 한다.

넓게

나란히

나란히

점을 붙인 지점
은 위 공간 중심
에서

같은 획이 중복되었
을 때는 안쪽 획을
작게 한다.

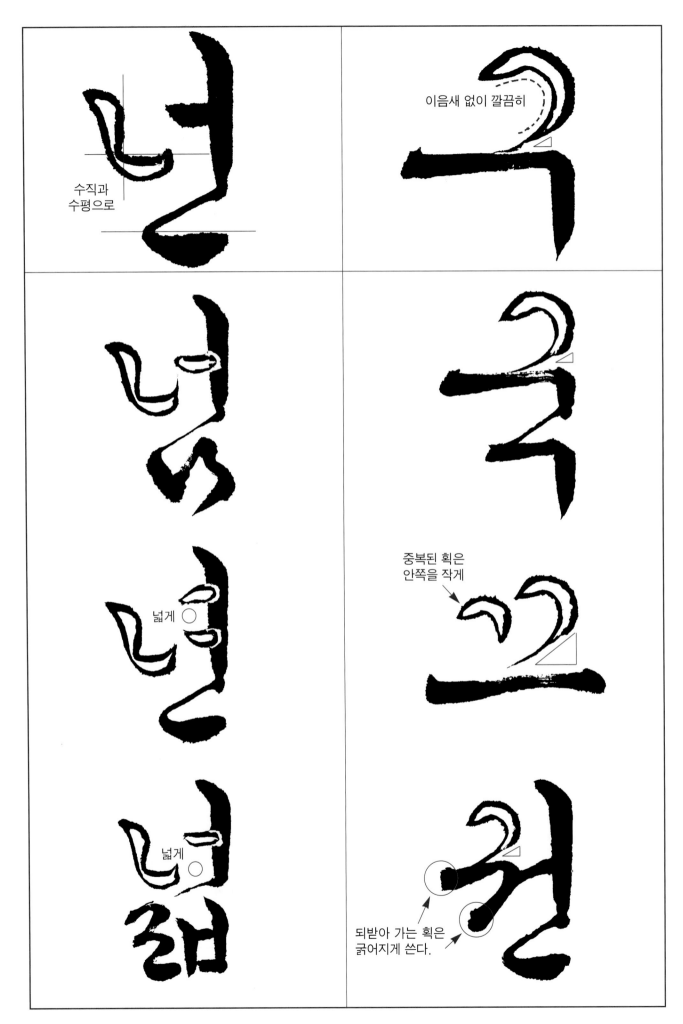

수직과
수평으로

이음새 없이 깔끔히

넓게

중복된 획은
안쪽을 작게

넓게

되받아 가는 획은
굵어지게 쓴다.

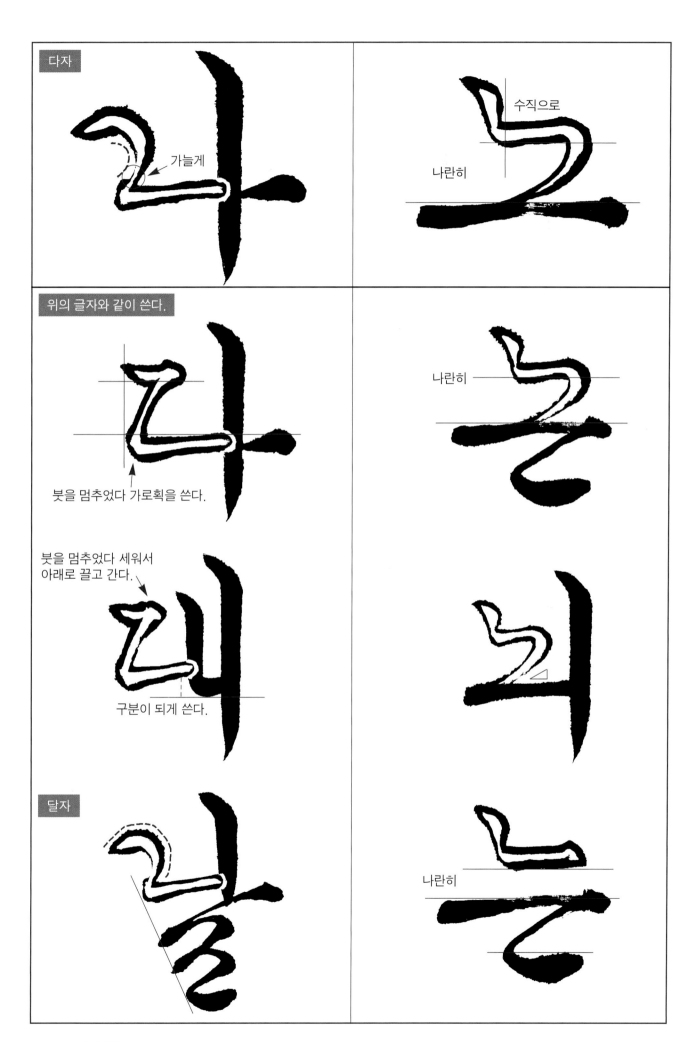

다자

가늘게

수직으로

나란히

위의 글자와 같이 쓴다.

붓을 멈추었다 가로획을 쓴다.

나란히

붓을 멈추었다 세워서
아래로 끌고 간다.

구분이 되게 쓴다.

달자

나란히

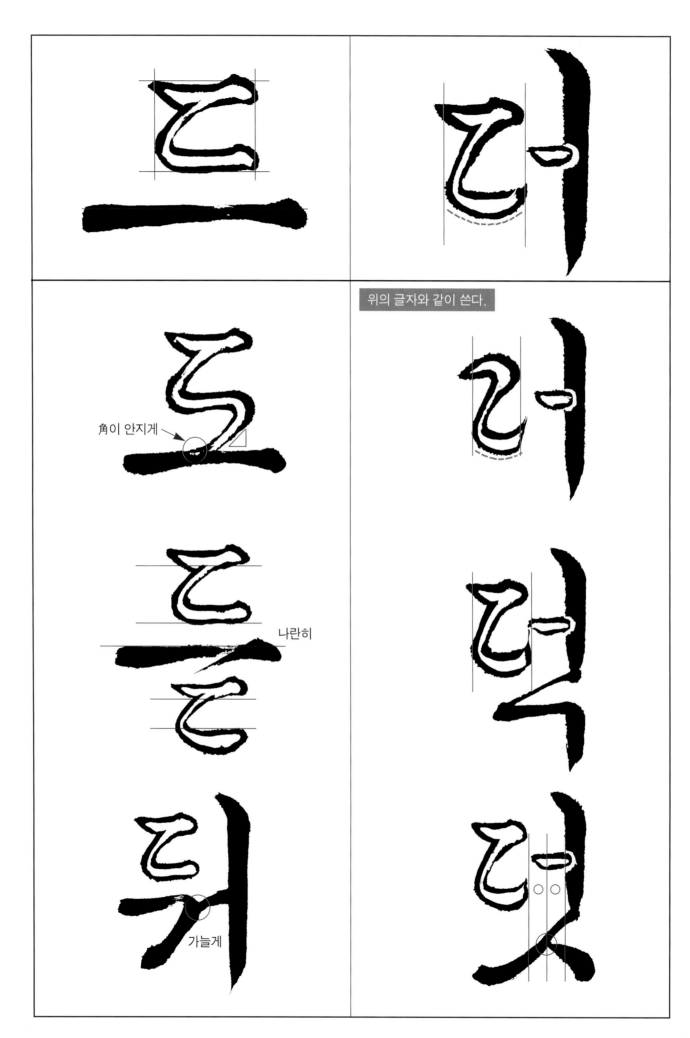

角이 안지게

나란히

위의 글자와 같이 쓴다.

가늘게

26

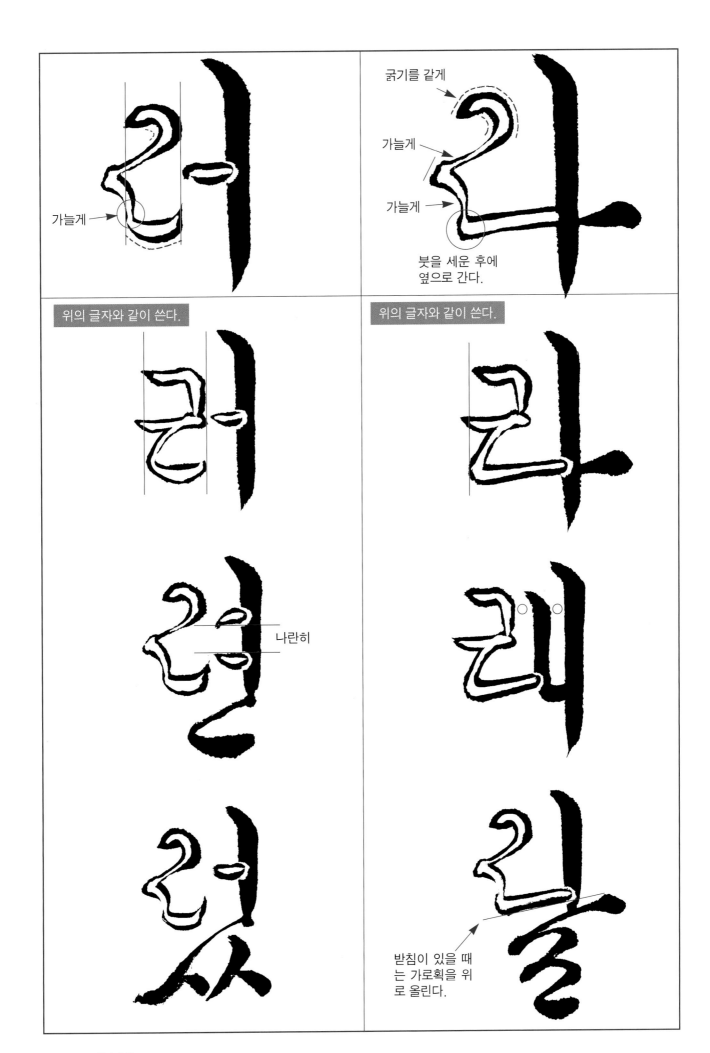

굵기를 같게

가늘게

가늘게

가늘게

붓을 세운 후에
옆으로 간다.

위의 글자와 같이 쓴다.

위의 글자와 같이 쓴다.

나란히

받침이 있을 때
는 가로획을 위
로 올린다.

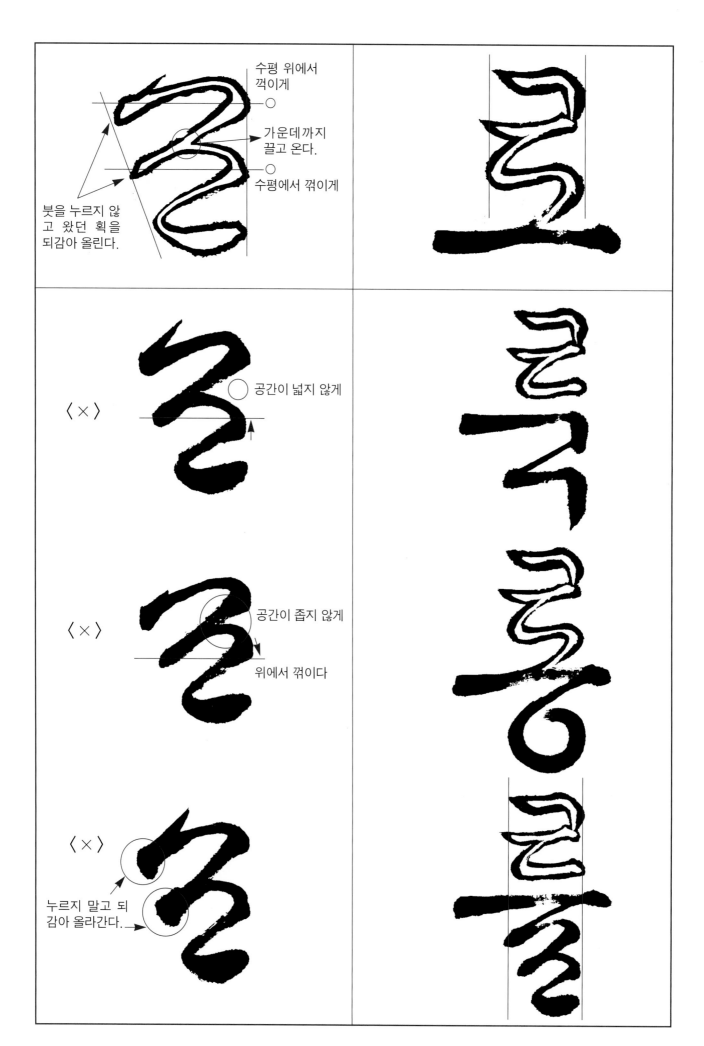

수평 위에서
꺾이게
○

가운데까지
끌고 온다.

수평에서 꺾이게
○

붓을 누르지 않
고 왔던 획을
되감아 올린다.

〈×〉

○ 공간이 넓지 않게
↑

〈×〉

○ 공간이 좁지 않게
위에서 꺾이다

〈×〉

누르지 말고 되
감아 올라간다.

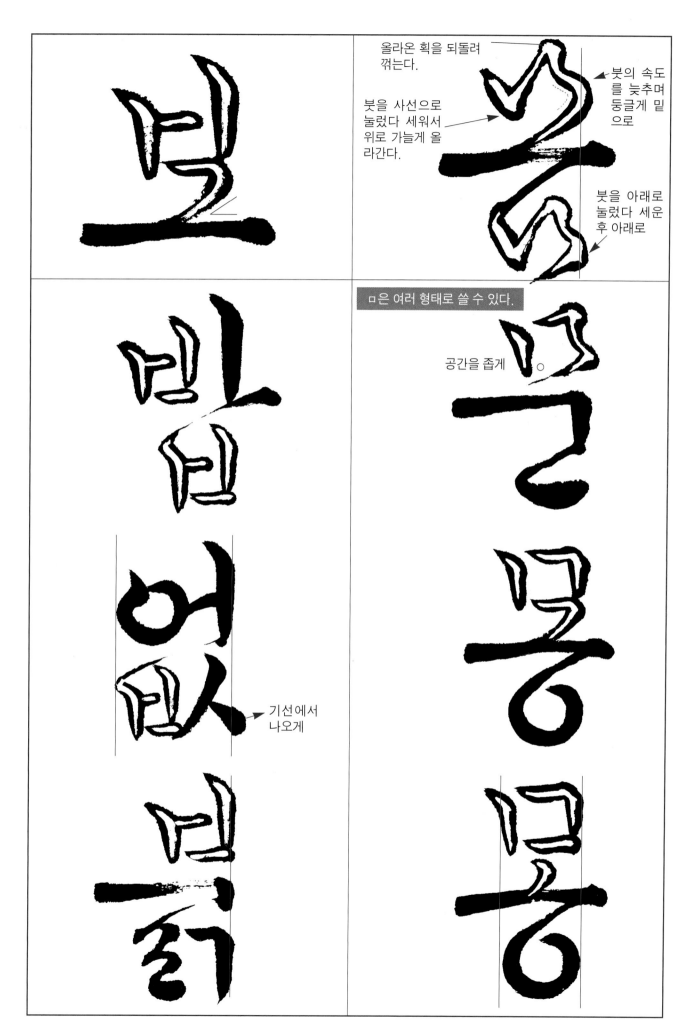

올라온 획을 되돌려 꺾는다.

붓의 속도를 늦추며 둥글게 밑으로

붓을 사선으로 눌렀다 세워서 위로 가늘게 올라간다.

붓을 아래로 눌렀다 세운 후 아래로

ㅁ은 여러 형태로 쓸 수 있다.

공간을 좁게

기선에서 나오게

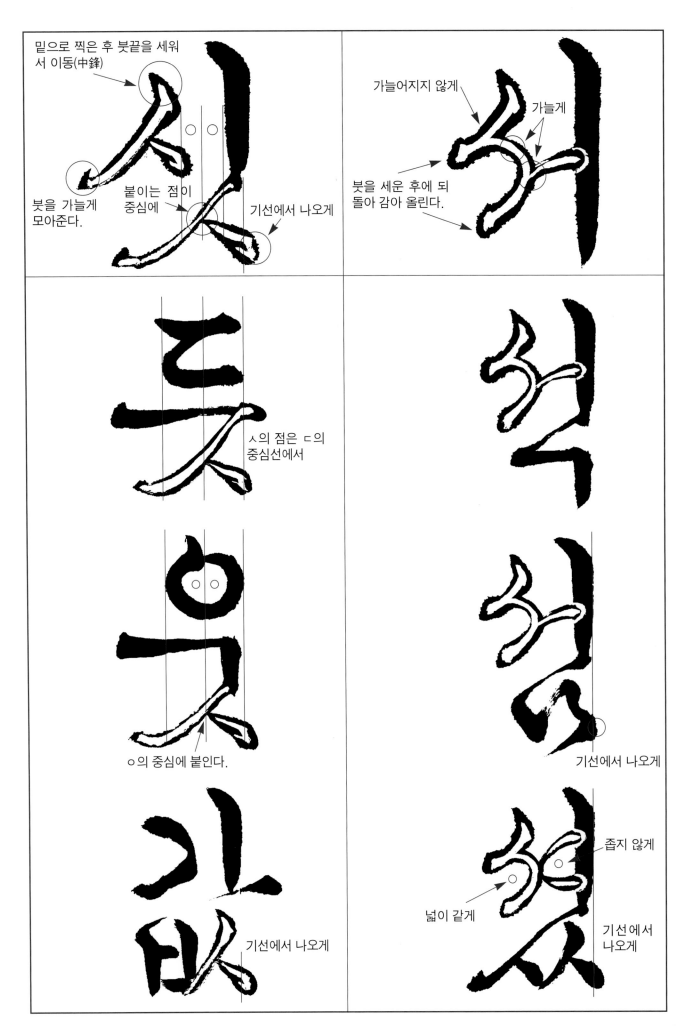

밑으로 찍은 후 붓끝을 세워서 이동(中鋒)

붓을 가늘게 모아준다.

붙이는 점이 중심에

기선에서 나오게

가늘어지지 않게

가늘게

붓을 세운 후에 되돌아 감아 올린다.

ㅅ의 점은 ㄷ의 중심선에서

ㅇ의 중심에 붙인다.

기선에서 나오게

넓이 같게

좁지 않게

기선에서 나오게

기선에서 나오게

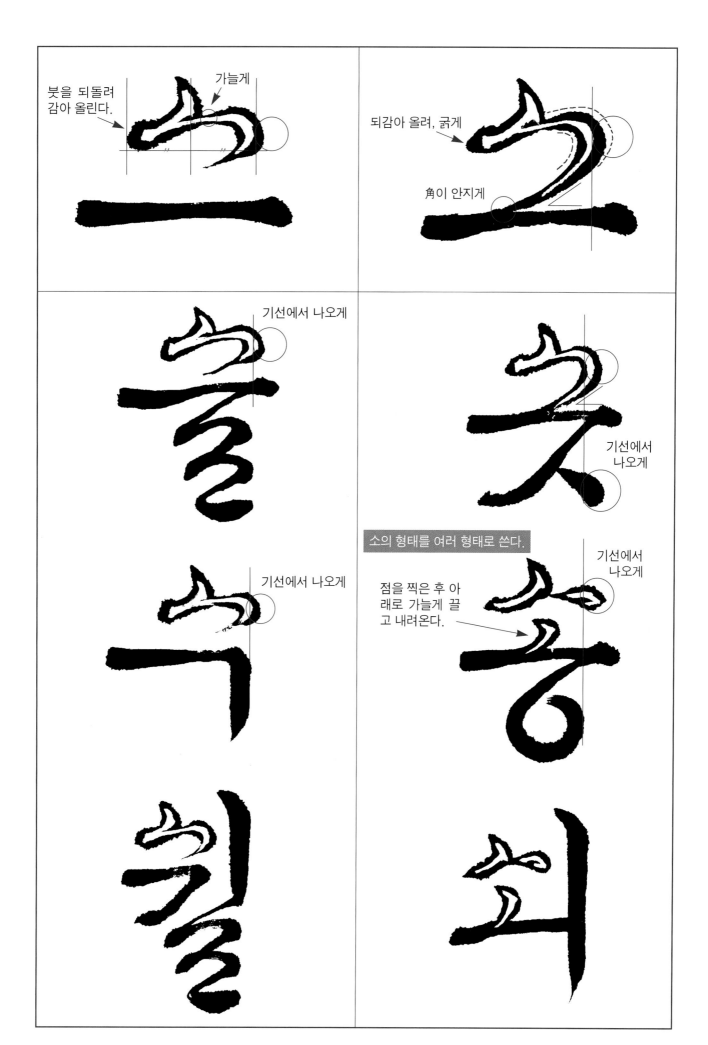

붓을 되돌려 감아 올린다.

가늘게

되감아 올려, 굵게

角이 안지게

기선에서 나오게

기선에서 나오게

기선에서 나오게

소의 형태를 여러 형태로 쓴다.

점을 찍은 후 아래로 가늘게 끌고 내려온다.

기선에서 나오게

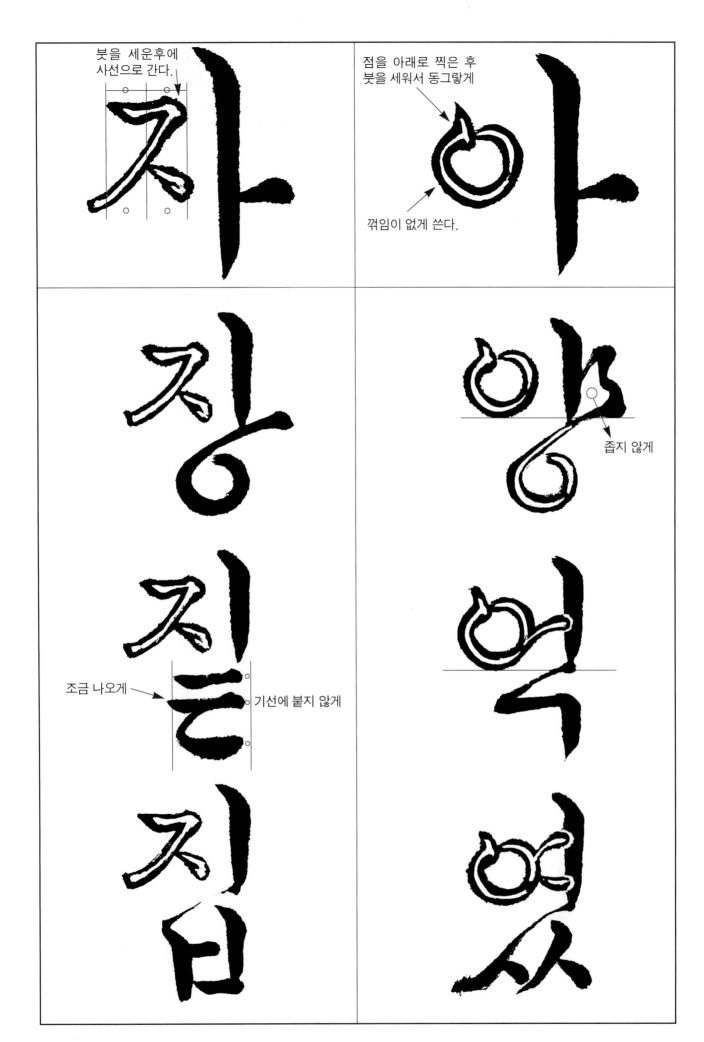

붓을 세운후에
사선으로 간다.

점을 아래로 찍은 후
붓을 세워서 동그랗게

꺾임이 없게 쓴다.

좁지 않게

조금 나오게

기선에 붙지 않게

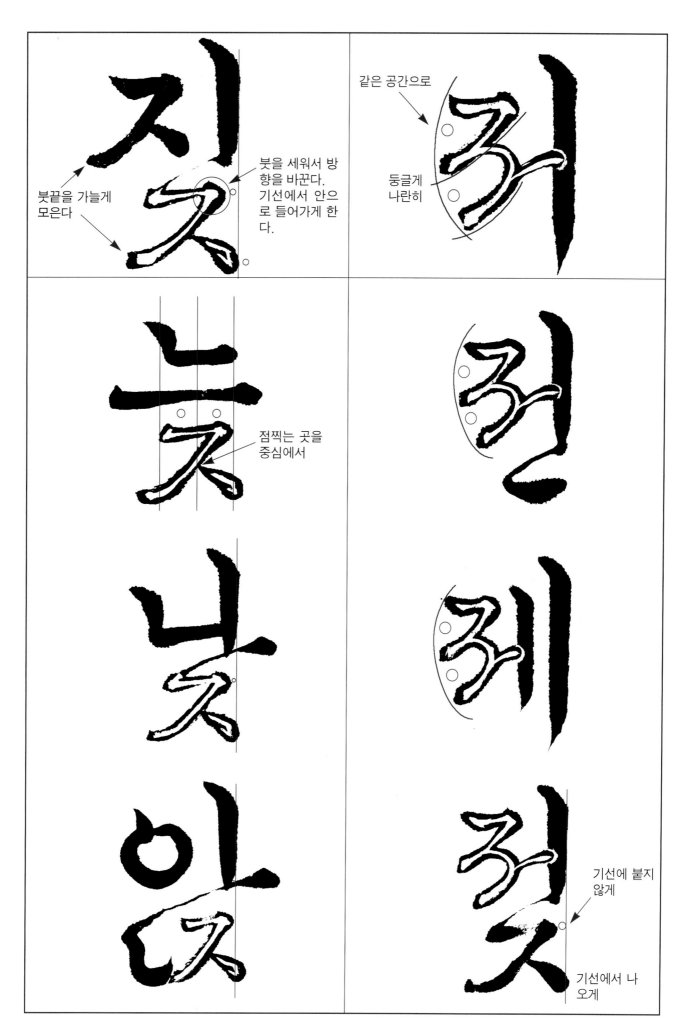

붓끝을 가늘게
모은다

붓을 세워서 방
향을 바꾼다.
기선에서 안으
로 들어가게 한
다.

같은 공간으로

둥글게
나란히

점찍는 곳을
중심에서

기선에 붙지
않게

기선에서 나
오게

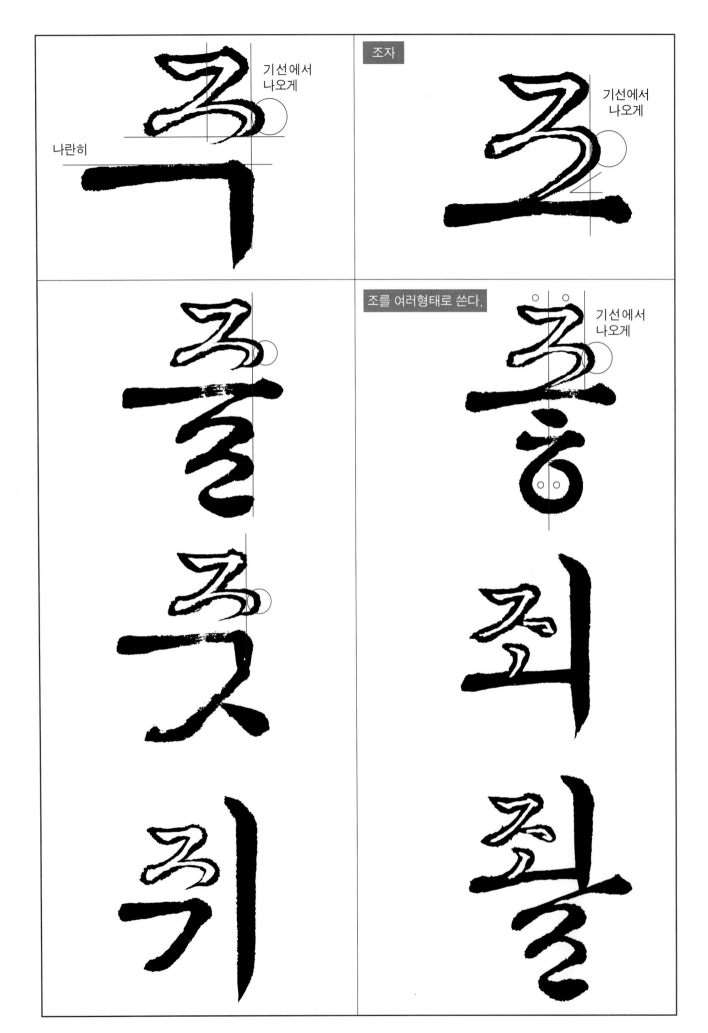

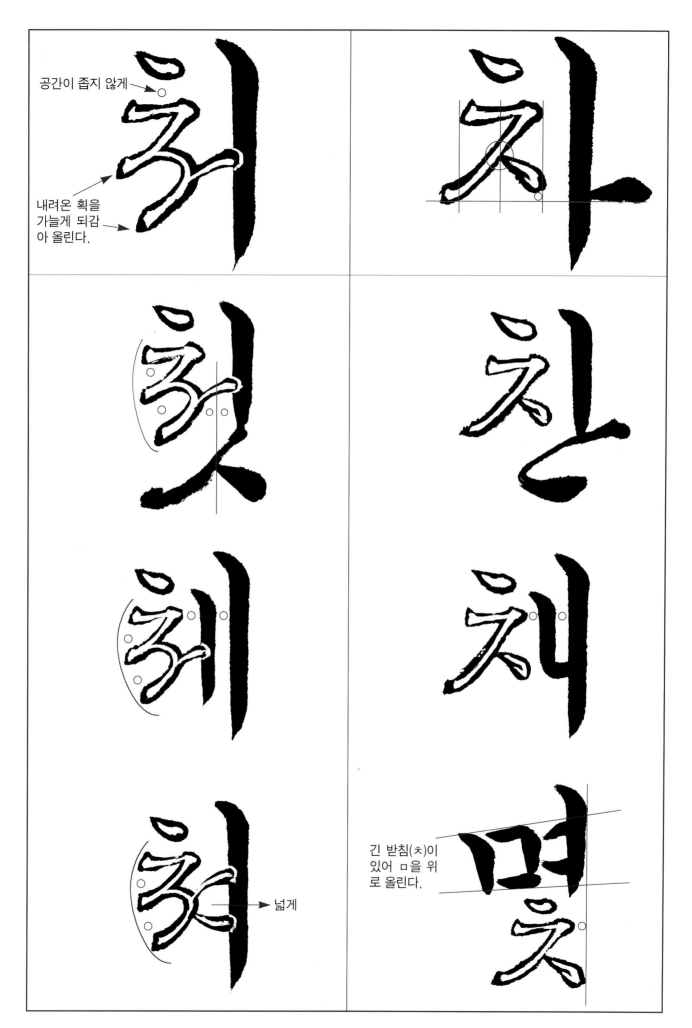

공간이 좁지 않게

내려온 획을
가늘게 되감
아 올린다.

공간이 좁지 않게

넓게

긴 받침(ㅊ)이
있어 ㅁ을 위
로 올린다.

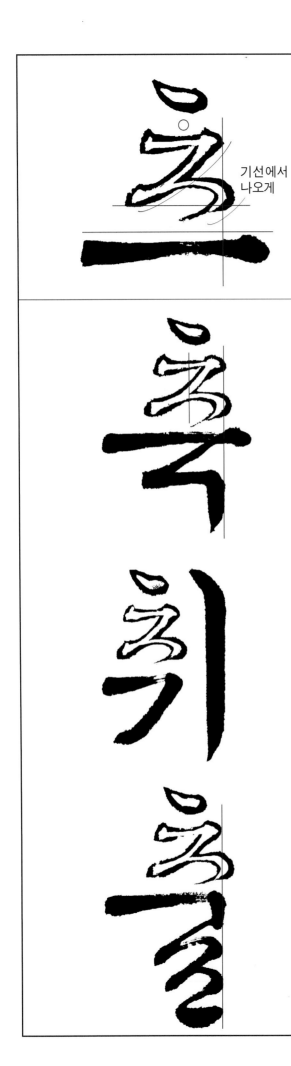

기선에서
나오게

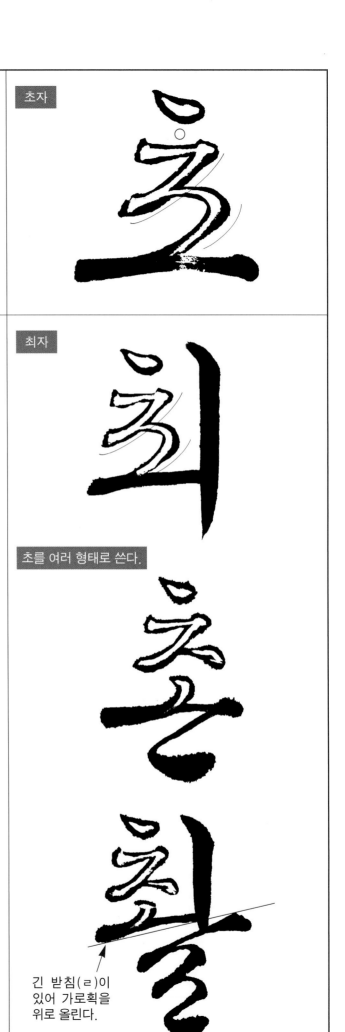

최자

초를 여러 형태로 쓴다.

긴 받침(ㄹ)이
있어 가로획을
위로 올린다.

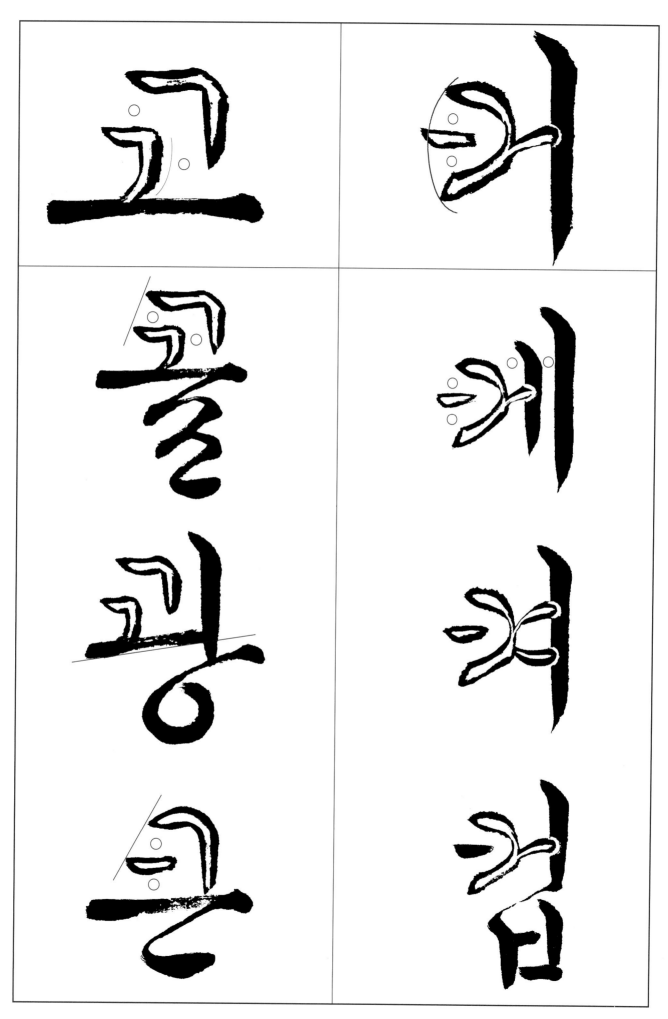

위의 글자와 같이 쓴다.

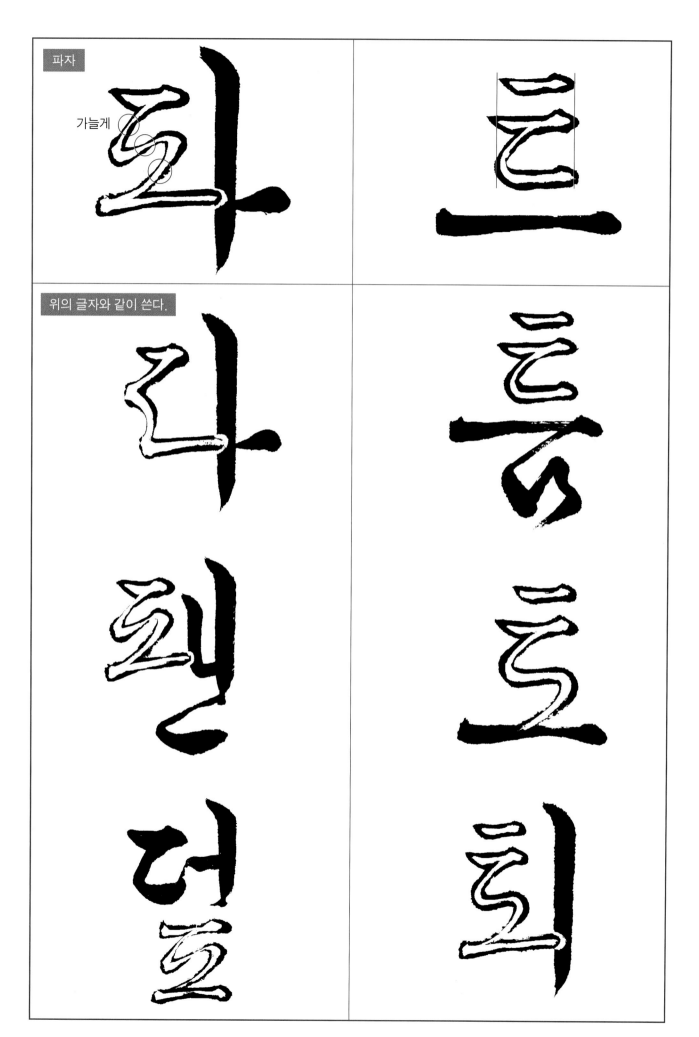

파자

가늘게

위의 글자와 같이 쓴다.

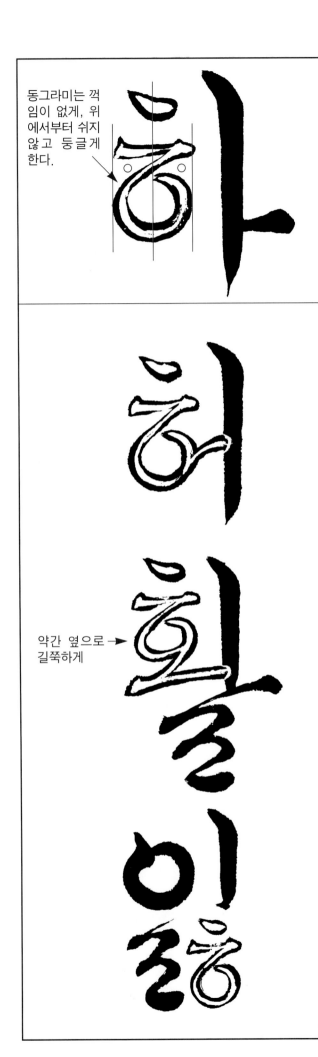

동그라미는 꺽임이 없게, 위에서부터 쉬지 않고 둥글게 한다.

약간 옆으로 → 길쭉하게

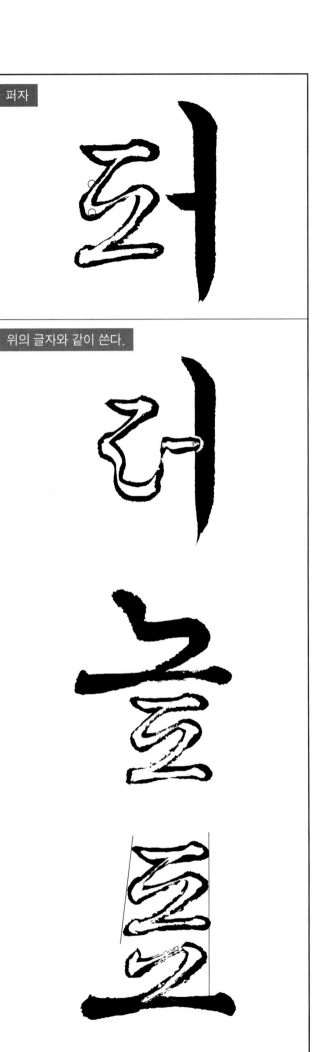

퍼자

위의 글자와 같이 쓴다.

퍼자

제 3 장
문장쓰기

옛
축
역

일
기
장

반딧불

시골길

틀
의
실

숙
영
정

머리될 여학생

둥 한

반 라

곽 산

숙마 제주
을 민

슬뵐력 뒤어난

하 힘

안 박

신 늘

옛 고
등 향
옥 집

젊은이은 웅능한

반 객

달 늘

공 축

52

북극
청성대 사

덕
수
궁

돌
닭
길

천지

왕리

봉산

대원군초상전 한글흘림

개

나

리

진

달

래

이 영

도 측

령 향

새 활

아 기

칭 친

청

잣

살

열

오

매

극 진

청 흙

솔 밭

맑은

은

샘

돌

바

닥

구름사이
철새행렬

느을빛괴

가을낙엽

놀이날새

멀리브라

특

를

내

글

은

을

펼

쳐

라

래
브
른
날

환
한
얼
글

명심보감

동양고전

한결같이

밝은 미소

햇
살
위
에

늘
글
결
려

작은 헌신

봉사정신

행복열의

깨끗한맘

바른정신

글은의지

때를 가려

말을 하라

책
속
에
는

길
이
있
다

작은 일에

충실하라

달
틍
일
에

저
녁
노
을

젹
결
힐
ᄙ괴

의
사
효
현

재
즉
보
각

인
내
심
을

84

사회오구

절쑬인력

님
의
임
장

먼
저
생
각

분별 있게

행동하라

건강한 삶

밝은 내일

이 철우 월

회 합 원 년

맑은공기

신선한

네

이

웃

을

사

랑

하

라

늘 나 라 로

옥 극 영 행

빛을신고

빛에달

자연으로 돌아가라

94

경

제

발

전

글

면

저

즉

존경받는 사람되자

깔흘려서

얼늘보림

어려울일

술선수법

미덕경신 앙보하늘

오늘 일을

충실하게

맑은 물에는 고기가 없다

빈
리
블
로
별

을
때
적
하
라

맥도르고

칭흥든다

자기 자신에게

진실하게

자기 자신에 게 진실하라

참새그믈에

황새걸린다

글과 사랑이

있는 우리집

독립과 혁결

을 배게 하자

남을 돕는 사람이 되어라

처음 뜻을 깨

뚫고 나가자

텬
안
할
때
에

위
태
로
옴
을

대
비
하
여
라

아진치한 할것을으 새잡아진치

아진치한다 할것을으잡 새잡아진치

책
을
읽
고
생

각
지
않
으
면

으
득
허
사
다

오늘 할 수 있는 일에 젼력을 다하여라

남과같이해

서는남브다

나을수없다

생각해내기는 어렵지만 고방은쉽라

숯　치　정

해　면　도

가　받　가

올　드　지

라　시　나

말이 많으면 반드시 실수가 따르라

터 밟 첫
시 밀 리
작 에 여
될 서 행
라 박 도

실패를 두려워 하는 자는 창조 할 수 없다

아이들은 무으가께 공
한슬질럭인 것을 기억
하지 않는가만 스즉
히 여겼는 사실만을
기억할 뿐이라

비누는쓸수록꽤르씨

어즉는줄은역활을하는

것과같이사람은자기를

희생하여사회를위해일

할때이로운사람이될가

제 4 장
작품실습

3,7cm　3,5cm　4,8cm　5cm　3cm　1.9

너와 내가 합쳐져

하나의 별이 되자

아무도 웃보게

억만광년 빛으로

반짝거림이 되자

김초혜시 사랑굿

대율 윤호삼

마음이면 하면

행동이면 하고

습관이면 하면

인격이면 하며

명슬년 띠을 을호삼

행동이면 하고

습관이면 하면

인격이면 하고

운명이 바뀐다

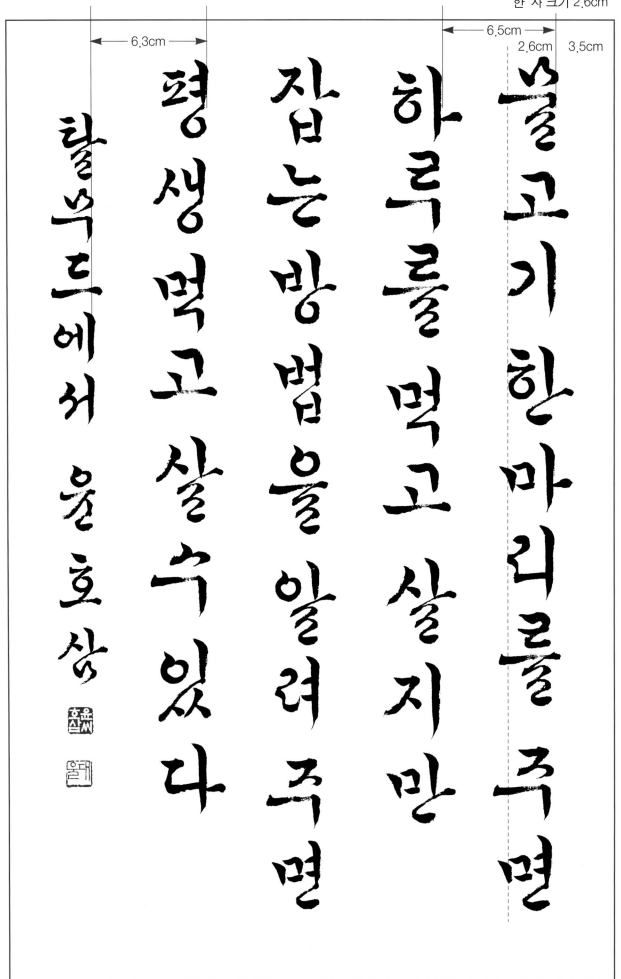

물고기 한 마리를 주면

하루를 먹고 살지만

잡는 방법을 알려 주면

평생 먹고 살 수 있다

탈무드에서 윤호상

세상에 가장 어진 진짜 위험은 최선이
아닌 것을 받아들이고 남의 어리석음
을 지나치게 덜어주며 우능을 허용하
고 타락한 자들과 한꽤 거리가 되어 자
신의 고결함을 잃어버리는 것이다 그
러나 굳은 신념을 갖고 있으면 남의 행
동을 정확하게 판단할 수 있게 되고
자신을 잃어버릴 염려가 없다
그라시안님의 글을 운호상 씀

그라시안은 스페인사람.

"차" 자 크기 2cm

2.5

4.5

2

6

4.2

3.5

4

暗香 : 아주 그윽하게 풍기는 향기

134

"외" 자 크기 2.3cm

3.5
2.3
6
6
7.5
6
7.5
7.5
5.9
3.7
3.8

6cm 다음에 7.5cm 띄운 것에 유의

조각배 노젓듯이 가앗고를 앞에 눟고

열두줄을 고르다음 벅에기대 말이없다

늦으로 갚고나니 흥이먼저 압서느라

춤추는 별손가락 게떄로 말길윷다

은하 맑은율에 웃별이 잠기다니

구름길 드늘은길 외기러기 울고가네

내우순 한이있어 흥망도 급숙으로

잊은듯 되살아서 임이름 브르는고

츠지훈님의 가야금 띠을웃호삼

작품에 선을 그었을 경우 "이" 자 크기 2.7cm

5.4　5.8　　　2.7　5.2　6　2.7

높이 올라 멀리 보십시오

그것은 자기성찰의 기회입니다

하면된다 하고야 말겠다는

그것은 출발의 신호입니다

강인한 정신력을 가지십시오

실패를 두려워 하지말고

매사를 긍정적이고 합리적인

사고방식을 가지십시오

그것은 성공의 지름길입니다

병술년 겨울 미음을 호상

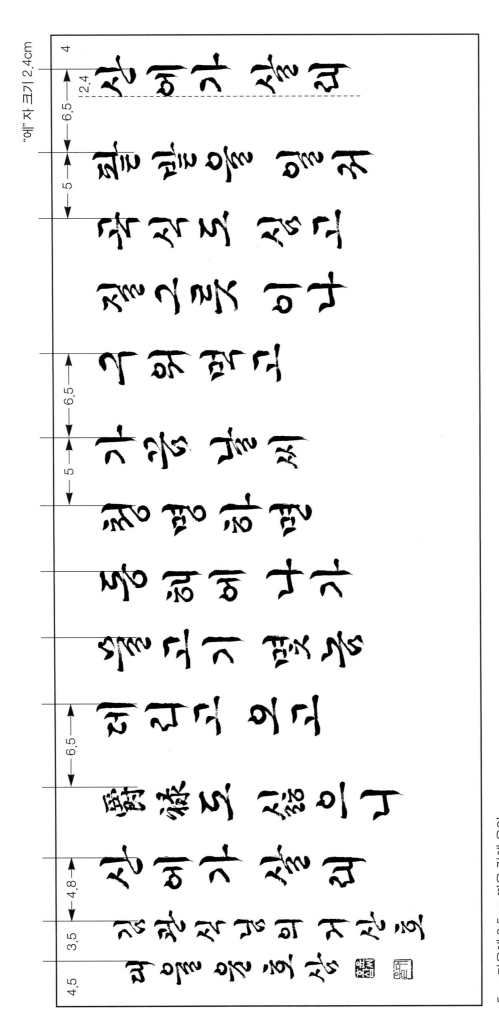

"예" 자 크기 2.4cm

5cm 다음에 6.5cm 띄운 것에 유의
爵祿(작록) : 벼슬과 봉록

즉 님이 호주 되고 성경이 가훈 되어

아빠는 말씀보고 엄마는 기도하며

자녀는 찬송하고 형제는 전도하여

약속된 축복 받고 빛이 되게 하소서

아빠는 믿음으로 가정을 다스리고

엄마는 사랑으로 아이를 훈육하고

자녀는 순종으로 어른을 공경하고

가정에 지상낙원 꽃피우게 하소서

이천이년 봄 때을 윤호상

저녁을 먹고나면 허물없이 찾아가 차 한잔

을 마시고 싶다고 말 할 수 있는 친구가 있었

으면 좋겠다 입은옷을 갈아입지 않고 깃

치냇새가 좀 나더라도 흉 보지 않을 친구

가 우리집 가까이에 있었으면 좋겠다 비

오는 오후나 눈내리는 밤에 고무신을 끌고

찾아가도 좋을 친구 밤늦도록 공허한 마

음도 마음놓고 보일수 있고 악의없이 남

의얘기를 즉고 받고 나서도 말이 날까 걱정

되지 않는 친구가 우리집 가까이에 있었으

면 좋겠다 때론 약간의 변덕과 신경질

을 부려도 그것이 애교로 통할 수 있을 정도

면 괜찮고 나의 변덕과 괜한 흥분에도 꺽

절히 맞장구를 쳐주고 나서 얼마의 시간이

흘러 내가 평온해 지거든 부드럽게 세련된

표현으로 충고를 아끼지 않으면 좋겠다

나는 많은 사람을 사랑하고 싶진 않다 많은

사람과 사귀기도 원치 않는다 나의 일생에

한두 사람과 깊어지지 않는 아름답고 향기

로운 인연으로 죽기까지 지속되길 바란다

환갑날에 우안진님의 지란지교를 쓰다

병술년 음력 십일월 때을을 호상

가리개로 하였을 경우엔 두짝의 넓이가 맞아야 하기 때문에 낙관 글씨 칸을 넓게 하였음.

3.8　　　5　　1.2　　2.5

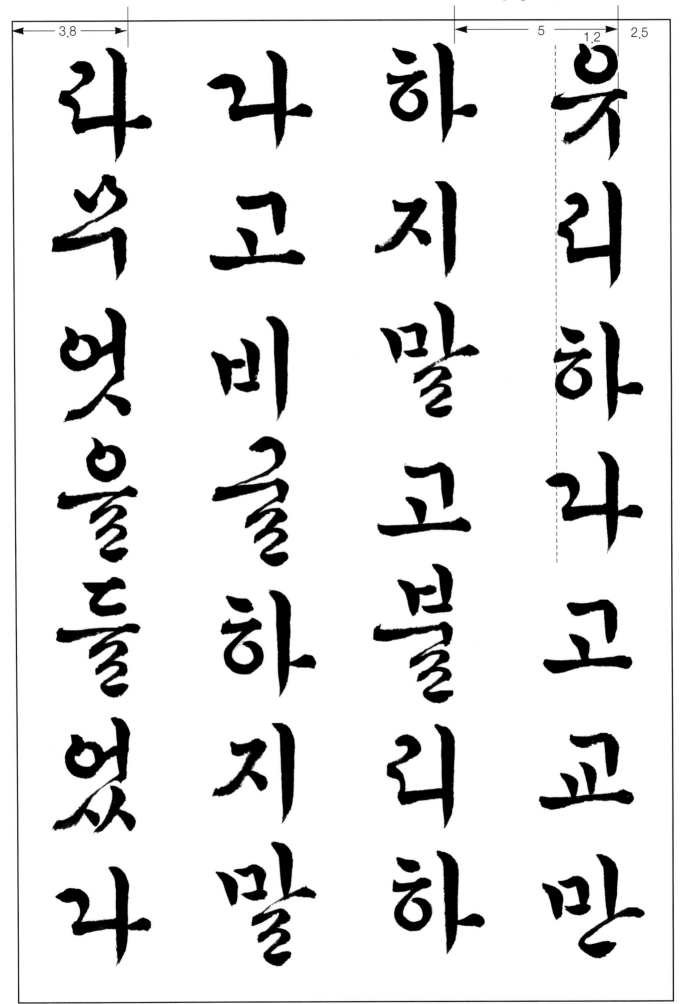

라　가　하　우
우　고　지　리
엇　비　말　하
을　글　고　고
들　하　블　고
었　지　리　만
라　말　하

고쉽게행동하지말고그것이사실인지길이생각하여이치가명확힐

괘 괴 갚 히 행 동 하

리 벙 어 리 취 렇 칭

숙 하 고 잇 슴 취 렇

말 하 며 늑 취 렇 냉

청하 고 불처럼 뜨

거워라 해산 같은

자부심을 갖고 느

우플 취럼 자기를

낯 즉 어 라 역 경 을

참 아 이 겨 내 고 형

편 이 잘 를 길 때 를

조 심 하 라 재 앙 을

를 즐 기 고 사 슴 취

렵 두 려 워 할 즐 알

고 호 랑 이 취 렵 쓱

섭 고 사 나 워 라 이

것이 지혜로움이

의 삶이니라

이천일년 봄에 잡보장경의

지혜로운 삶을 쓰다

대율 윤호섭

149 | 어울림호상전 한글홀림

제 5 장

宮體의 要點

◆ 기선 하나로 쓸 것

한글 궁체는 왼쪽부터 시작하여 오른쪽 기선까지 간격을 맞추어 써야 하는데 초보자는 쉽지가 않다.

그래서 선생의 체본에 여러 기선(보기 A, B, C)을 긋고 따라 베껴 쓰는 사람들이 있는데, 거기에 습관을 들이다보니 30~40년 글씨 경력이 있어도 그 습관을 고치지 못하여 전시장 방명록에 자기 이름도 자신 있게 쓰지 못하는 사람들을 볼 수 있다. 이는 처음부터 잘못된 공부 방법이 아니었을까?

"건축가는 손에 자를 들고 예술가는 눈에 자를 가진다." 는 속담이 있다.

그것이 바로 감각이다. 피아노, 그림, 발레 등 모든 예술을 연습한다는 것은 감각을 기르는 연습을 하는 것이다. 서예도 감각을 기르는 연습이 되어야 한다.

기선 한 줄(보기A)에 연습을 하다보면 나중에 기선 없이도 반듯이 써지는 것이다.

> ο 한문서예는 글자 가운데를 기준(보기 A)으로 삼고

> ο 한글서예는 오른쪽 기선(보기 A)을 기준으로 삼는다.

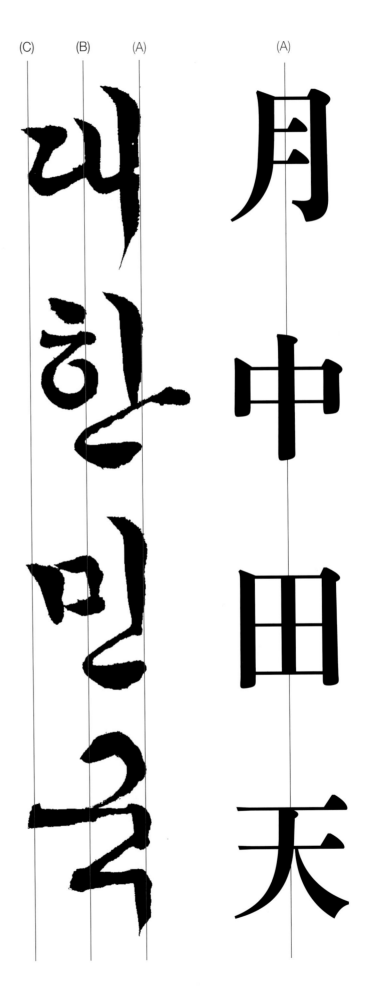

◆ **字間 띄어쓰기**

※(A)부분은 받침있는 글자를 붙여
　써서 ㅇ부분이 좁아 답답하다.

※(B)와 같이 받침이 있을 때는 글
　자와 글자 사이를 많이 띄워 써야
　한다.

※(C) 받침이 없는 글자는 위 아래
　붙여 쓴다.

154

◆ 낙관쓰기

낙관글씨는 본문보다 작게 쓰고 좁게 띄어 쓴다
(앞의 작품참조).
또한 문맥이 이어지게 쓴다.

例) 정해년에 최종수님의 글을 대울 윤호삼 쓰다.

　　첫눈이 오는 병술년 정월 초하루에
　　ㅇㅇㅇ선생의 ㅁㅁ을 쓰다
　　대울 윤호삼

낙관글씨 처음위치는
본문 사이에서 시작한다.

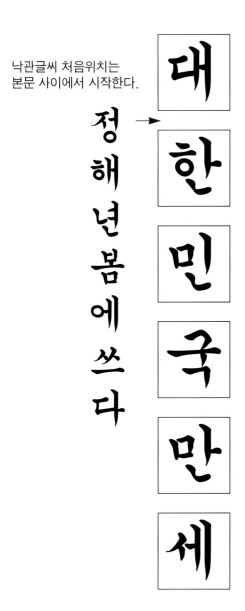

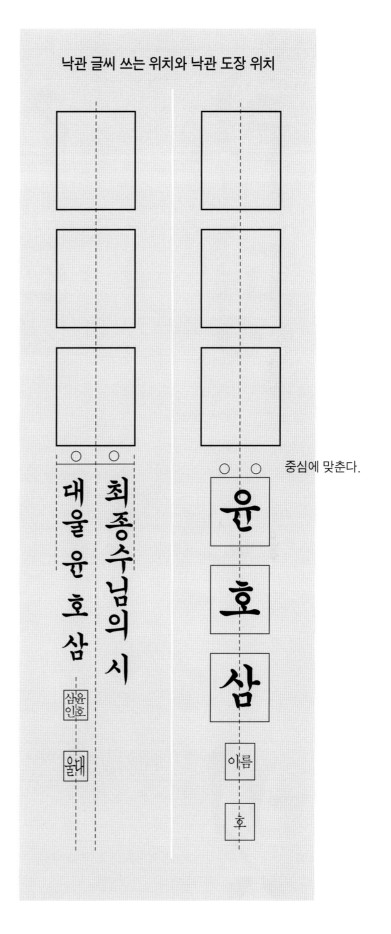

낙관 글씨 쓰는 위치와 낙관 도장 위치

중심에 맞춘다.

◆ 흘림글씨에 들어가기 앞서

○ 흘림체의 기본틀은 정자체 틀에서 벗어나지 않는다.

리 = 리 ≠ 리

평 = 평 ≠ 평

○ 점을 찍는 위치에 유의할 것

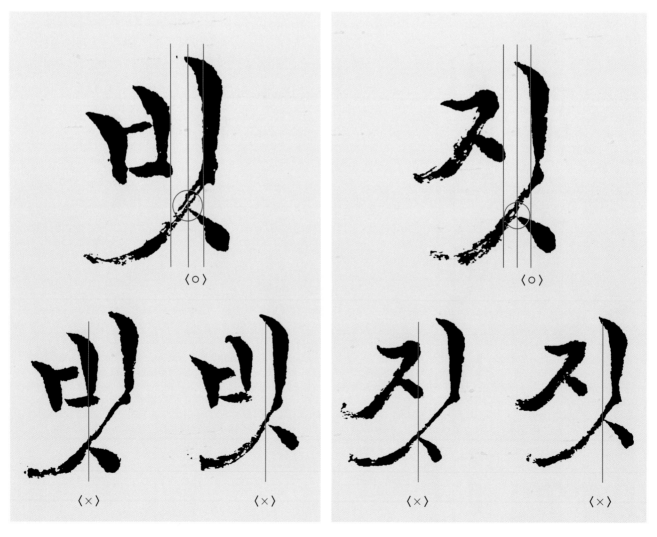

〈○〉 〈○〉

〈×〉 〈×〉 〈×〉 〈×〉

◆ 옛날 궁체 글씨와 현대 궁체 글씨 비교 분석

○ 한문 글씨는 몇천년 동안 사용하면서 짜임새 있게 발전하였다.

○ 한글글씨도 한문글씨와 같이 현대에 와서 짜임새있게 발전하고 있다.

〈옛 글씨〉 〈현대 글씨〉

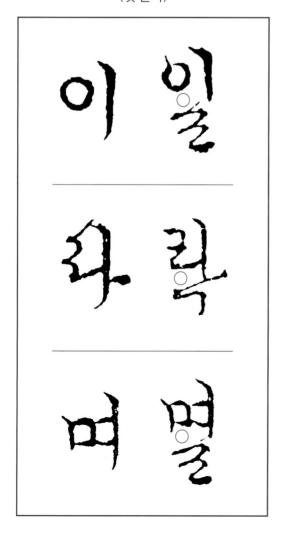

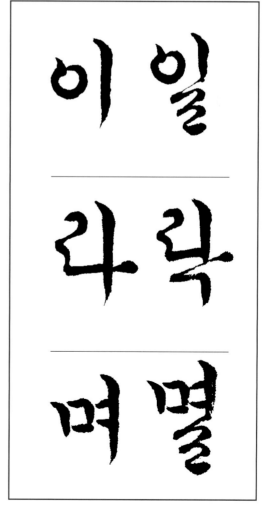

◆ 궁체 글씨와 판본체 글씨

궁체 : 궁체는 **上下가 긴 직사각형** 형태이기 때문에 위에서 아래로 이어서 쓰는 것이 모양이 좋다.

　　　　(○ 공간을 약간 좁혀 쓴다.)

판본체 : 판본체는 **옆으로 직사각형형태**이고, 글씨의 안정감을 주며, 대게 간판글씨도 이러한 형태이다.

◆ 서예글씨와 간판글씨

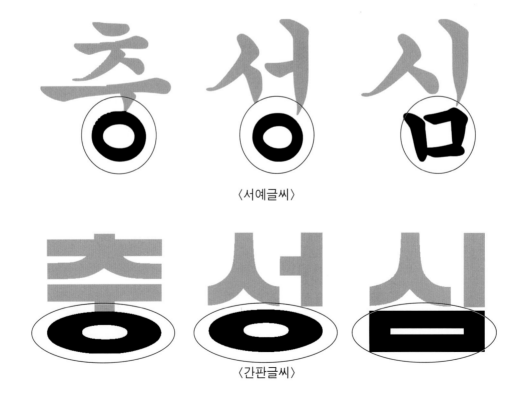

〈서예글씨〉

〈간판글씨〉

158

◆ 고른 글씨를 쓰려면 공간이 같아야 한다.

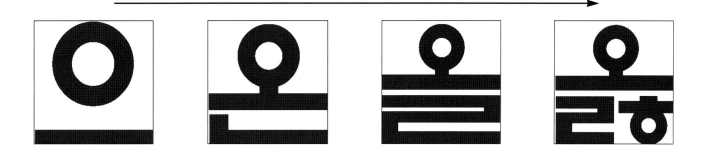

○ 활자체 ㅇ이 점점 작아지고, 받침 ㄹ, ㅎ 공간이 좁아져서 글씨가 작아졌다. 그래서 긴글자는 길게 쓰고,
넓은 글자는 넓게 써야 같은 글자 모양이 된다.

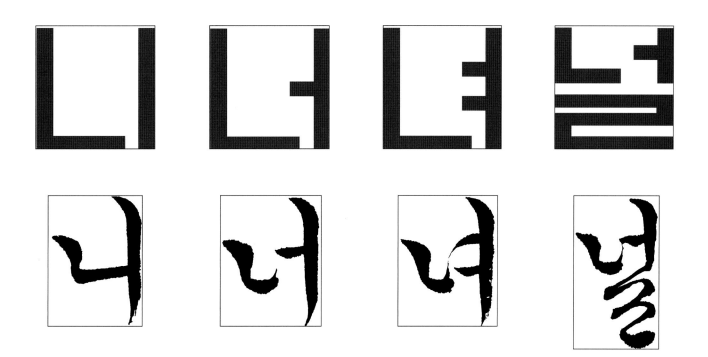

◆ 모음쓰기

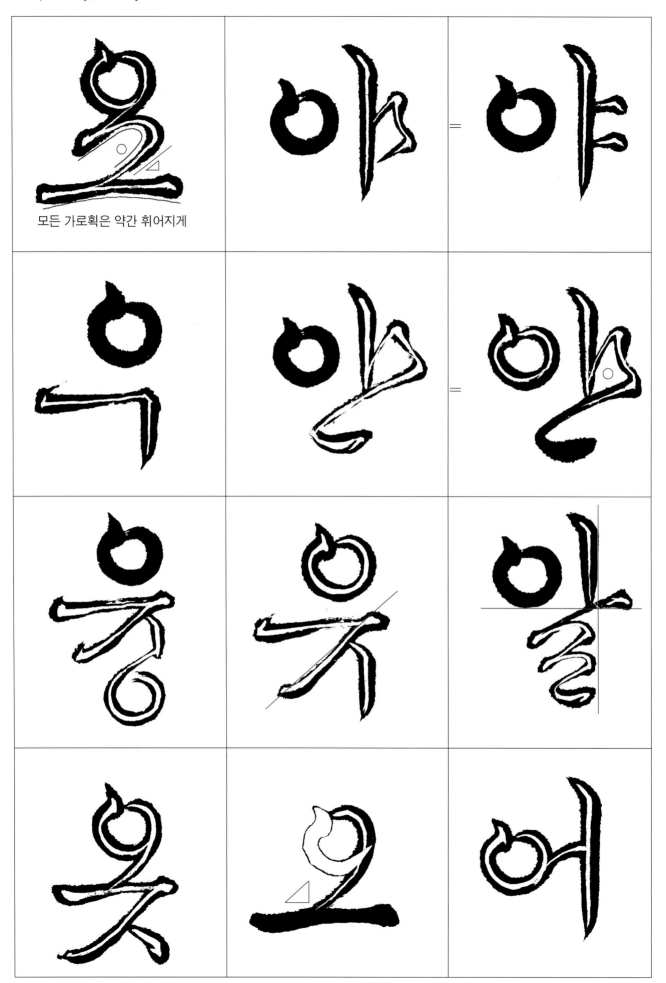

모든 가로획은 약간 휘어지게

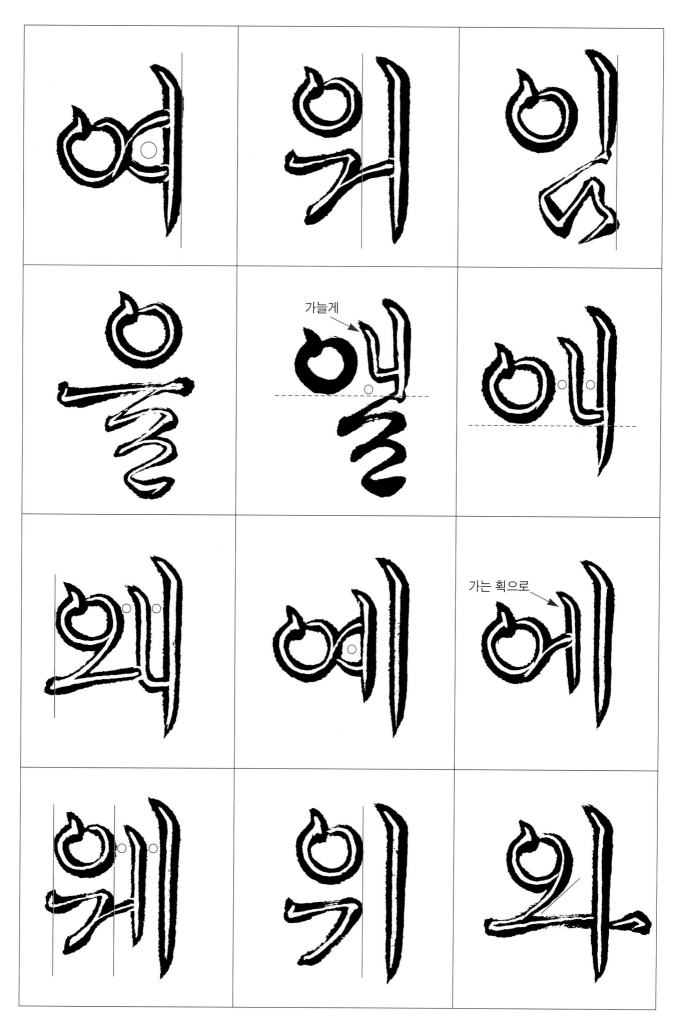

가늘게

가는 획으로

ㄱ	괠	긂	뀌	꽃	껑
ㄴ	낮	녁	능	넜	넛
ㄷ	뎅	뒈	깼	떏	뜰
ㄹ	랑	룔	룡	뤘	룩
ㅇ	맑	몃	으	위	욱
ㅂ	벨	붓	블	뺄	뿔
ㅅ	쇠	슬	쌍	썼	쓰

◈ 복잡한 글자와 기선 맞추기

ㅇ	잃	앙	여	외	오
ㅈ	즘	줬	쩔	쫄	쪽
ㅊ	창	취	츙	쳤	춘
ㅋ	칼	캐	콩	쾔	클
ㅌ	팅	탱	튼	텄	틀
ㅍ	필	플	펼	푹	표
ㅎ	황	햇	호	흘	훨

著者 略歷

尹 鎬 三 (대울·竹枡)

- 대한민국미술대전 서예부문 초대작가·심사위원
- 제주도미술대전 초대작가
- 대한민국한글서예대전 심사위원
- 대한민국서예문인화대전 심사위원
- 대한민국기독교미술대전 심사위원
- 경기서예대전 심사위원
- 울산광역시 미술대전 서예 심사위원장
- 경기 효 휘호대회 심사위원
- 탄허 대종사 전국휘호대회 심사위원
- 성산미술대전 심사위원장(창원)
- 안견미술대전 심사위원장(충남 서산)
- 충청서도대전 심사위원장
- 강원서예대전 심사위원

- 대한민국미술대전 서예부문 초대작가전 출품
- 제주도미술대전 서예부문 초대작가전 출품
- 세계서예전북비엔날레 초대전 출품
- 대한민국한글서예대표작가전 출품
- 한국기독교미술협회전 초대전 출품
- 지방서예가 초대전 출품
- 오늘의 한글서예작품 초대전 출품
- 한글서예큰잔치 초대전 출품
- 한글서예 오늘과 내일전 초대전 출품
- 2006 강원아트페어 초대전 출품

- 원주문화원 서예강사 역임
- 제주 이기풍 선교사 비문 휘호
- 한국미술협회 서예분과위원 역임
- 한국미술협회 회원

- 저서 :『한글정자』,『한글흘림』교본
- 2002 개인전(원주 치악예술관)
- 대울서예원 원장

110-540 서울시 종로구 종로54길 26-5
H.P 010-9690-5353

저자와의
협의하에
인지생략

대을 윤호삼 쓴

한글흘림

2015年 4月 20日 초판 발행

저 자 윤 호 삼

발행처 ㈜이화문화출판사

등록번호 제300-2012-230
주소 서울시 종로구 사직로10길 17(내자동 인왕빌딩)
전화 02-732-7091~3 (도서 주문처)
　　　 02-738-9880 (본사)
FAX 02-725-5153
홈페이지 www.makebook.net

값 20,000원